점 100개로 그림 완성

점잇기

차례

이 책을 알차게 즐기는 방법!

1.번호대로 연결을 하면
그림이 완성되요

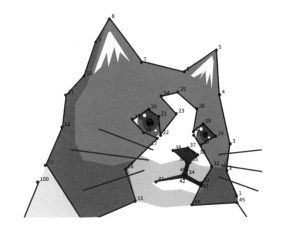

2.자신만의 방법으로
그림을 색칠해요

3.점선을 따라 잘라서
원하는 곳에 장식해요

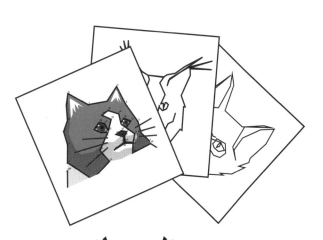

4.누가누가 더 빨리
그림을 다 연결할까요?

01
강아지 그리기

◆ ◆

- 91
- 90
- 3
- 4
- 100
- 92
- 84
- 83
- 89
- 2
- 85
- 99
- 93
- 5
- 82
- 86
- 98
- 88
- 6
- 1
- 94
- 96
- 95 62
- 63
- 60
- 61
- 7
- 80
- 87 79
- 81
- 97
- 64
- 78
- 8
- 59
- 77
- 9
- 65
- 76
- 75
- 74 70
- 66
- 71
- 56
- 73
- 72 69
- 10
- 55
- 58
- 67
- 53
- 54
- 57
- 68
- 45
- 44
- 38
- 11
- 46
- 43
- 52
- 40
- 12
- 41
- 42
- 51
- 47
- 39
- 35
- 24
- 48
- 37
- 34
- 23
- 32
- 36
- 13
- 50
- 49
- 33
- 25
- 31
- 28
- 14
- 27
- 22 21
- 30
- 29 26
- 20
- 19
- 18
- 17
- 15
- 16

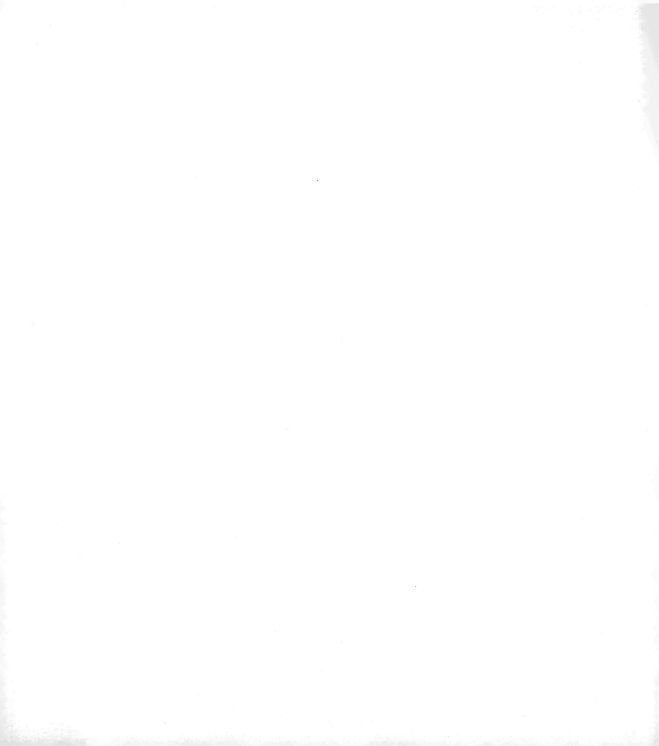

푸들

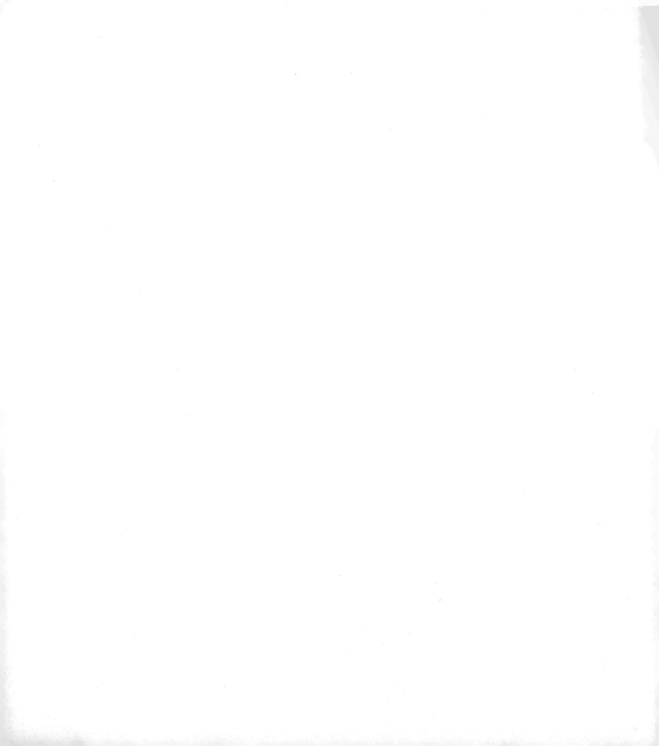

13 12 21 14 11 22 35 37 34 23 39 33 24 36 32 26 20 41 30 31 25 10 57 18 47 15 56 58 46 43 40 48 28 29 59 55 42 96 27 60 53 45 52 49 97 1 9 62 54 44 94 51 50 61 70 72 82 95 93 71 83 63 69 84 92 98 64 68 16 66 67 73 81 19 65 80 85 91 99 8 74 100 7 79 86 2 78 87 3 90 6 75 88 5 17 76 18 77 89 4

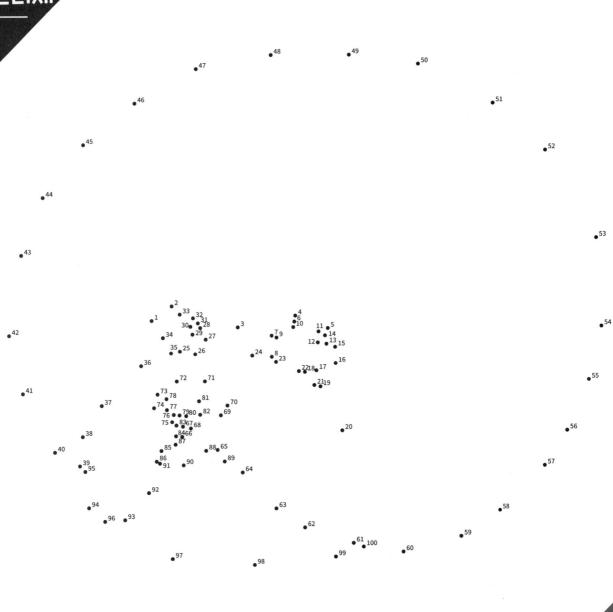

16
15
14
17
13
11
12
6
7
10
18
8
9
19
24
5
27
25
20
84
26
29
23
28
21
30
22
34
4
85
35
87
31
32
33
89
90
86
73
49
51 50
3
83
88
91
72
71 52
53
2
99
92
69 70
81
82 98
93 74
68
65
56
54
59
48
100
97
67
66 64
57
55
58
60
36
96
95
94
62 63
47
1
61
80
75
44
46 37
45 38
79
76 42
77
43
78
41
39
40

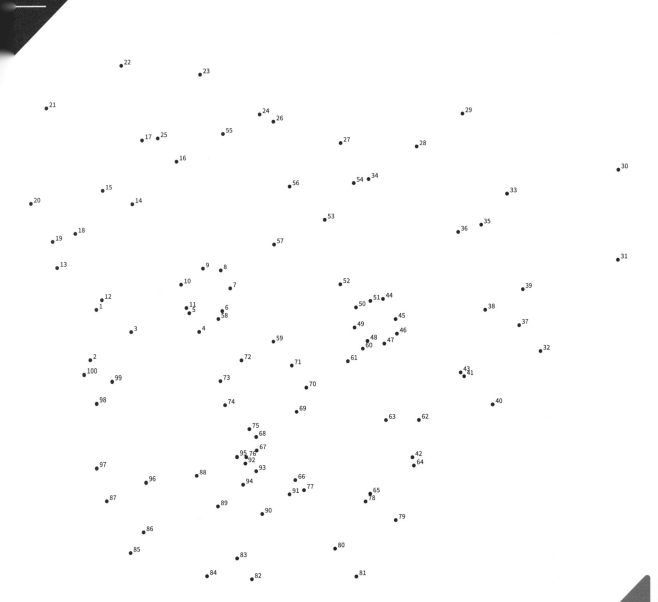

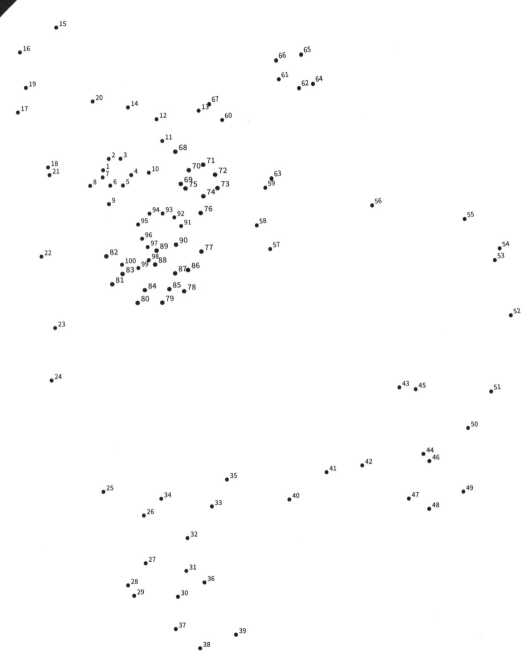

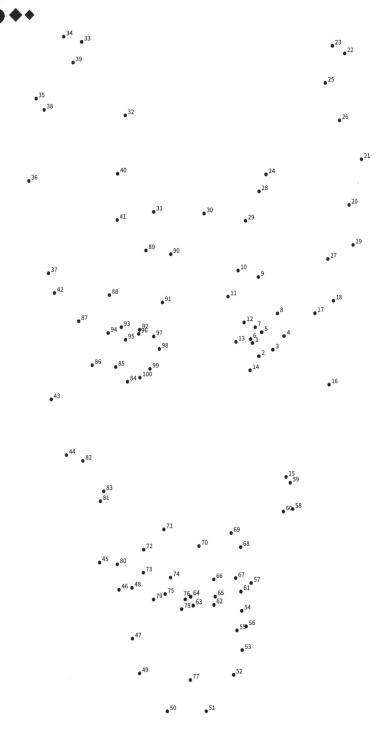

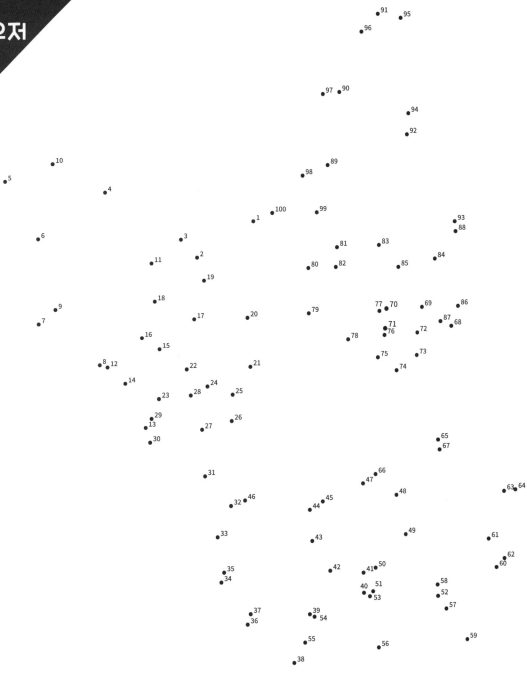

26 27 28 25 6 30 29 7 1 3 2 5 8 31 4 41 24 32 44 45 22 21 20 23 17 19 42 43 9 35 46 18 34 33 16 11 98 40 15 10 12 47 14 13 97 36 48 39 52 96 37 38 95 99 100 94 84 71 73 72 61 74 51 49 75 50 93 70 62 53 83 85 69 63 92 76 60 91 68 54 90 64 89 86 67 65 59 88 87 82 66 77 58 81 78 57 56 55 80 79

로더콜리

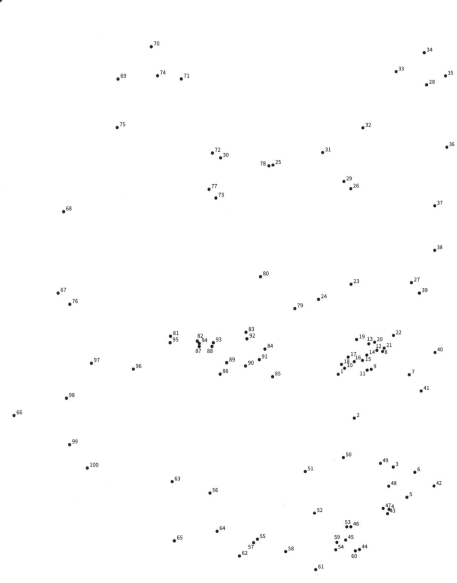

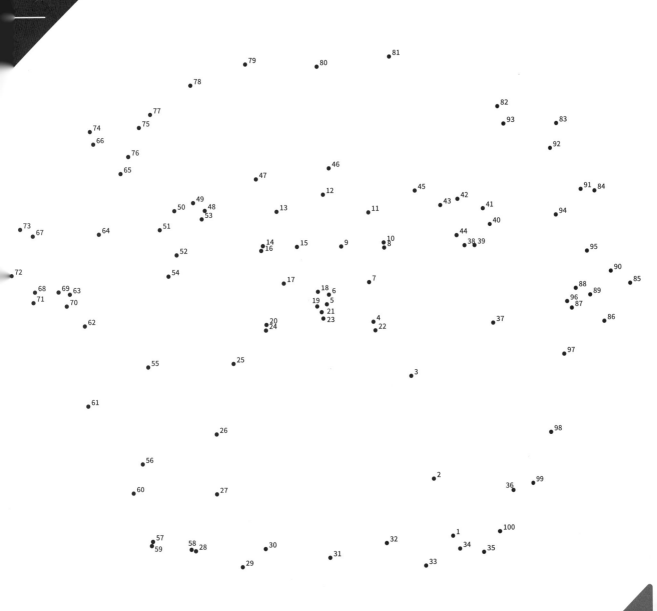

8

9

7

10

6

11

30

5

13

31

12

29 46

27 33

14 17 48

16 49 45 32
20 47
15 44 36 3
18 24 50 1 73 4
 26 61 35
 51 37 2
21 19 25 57 43 72 34
22 100 23 60 55 54 52 42 38 74
 62 58 65 56 40 76
99 98 59 41
 94 64 70 69 39 75
97 63 66 53 71 78
95 68 77
93
96 91 85 67
89 81
92
90 79
88 86 84 82 80
87 83

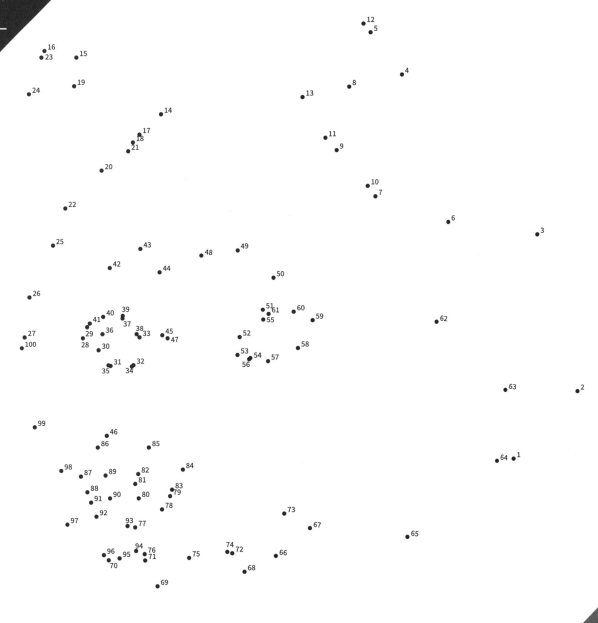

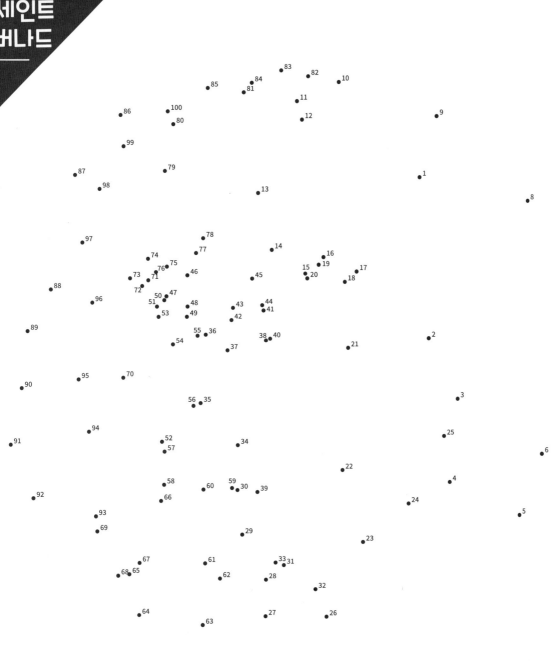

02

고양이 그리기

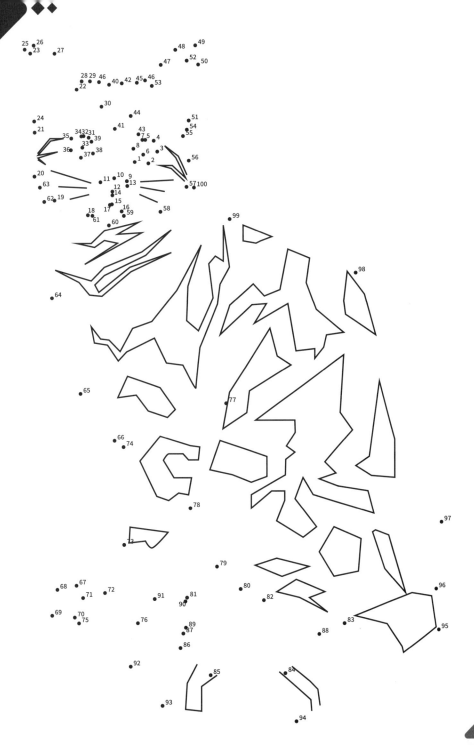

스핑크스

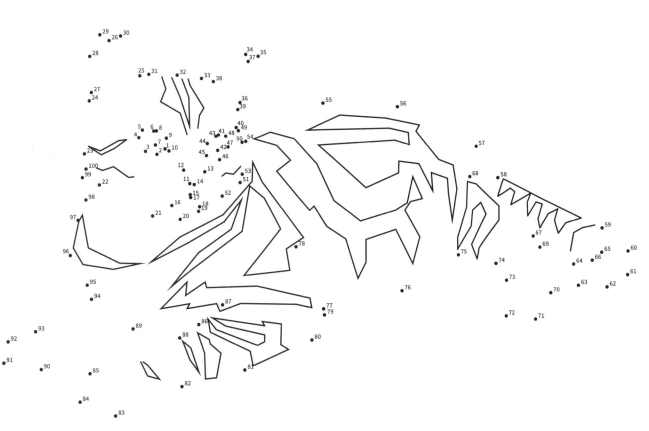

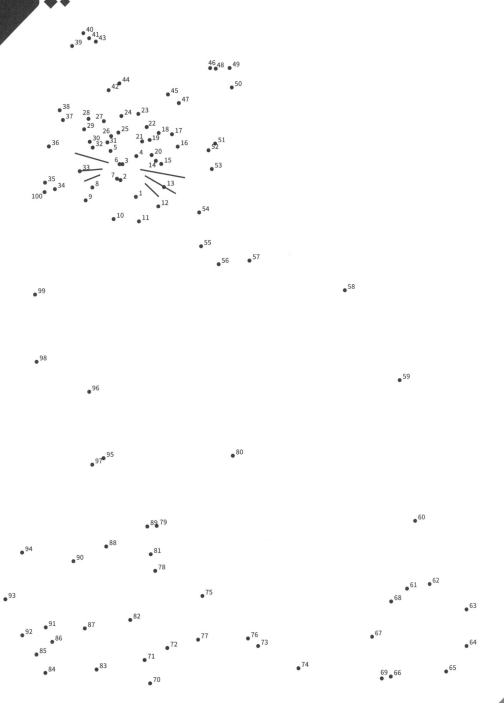

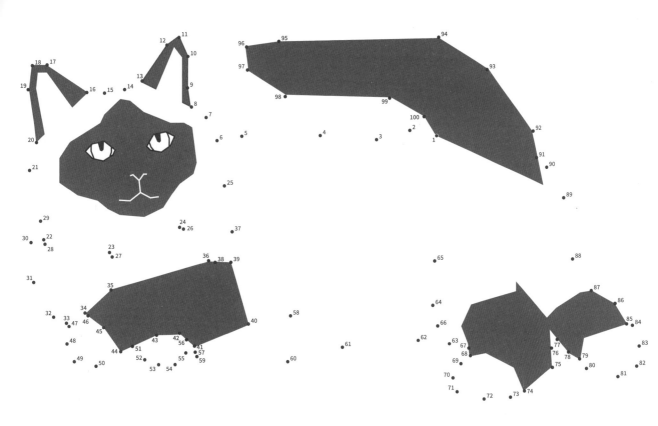

 # 정답

1 **프렌치불독**

영국에서 반려견으로 기르려고 개량한 품종. 프랑스에
전해지면서 상류층 사이에서 큰 인기를 얻었다.

2 **푸들**

곱슬곱슬한 털이 매력적인 견종이다. 야생물새 사냥에
활용되던 개로 학습능력이 뛰어나고 충성심이 강하다.

3 **시츄**

중국 명나라 황제의 사랑을 받았던 것으로 유명한 견종.
털이 길게 자라지만 털의 길이에 비해 잘 빠지지 않는다.

4 **비숑프리제**

희고 풍성한 털을 자랑하는 견종. 성격이 매우 활발
하며 크기에 비해 힘이 강하다.

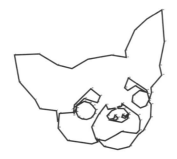

5 **치와와**

멕시코에서 개량한 견종으로 세계에서 제일 작은 개
라는 타이틀을 가지고 있음.

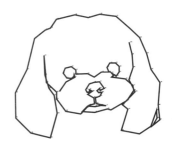

6 **몰티즈**

작업이나 사냥에 이용된 적이 없는 태생이 애완견이다.
지중해의 몰타 섬에서 유래한 것으로 전해진다.

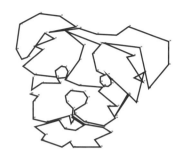

7　요크셔테리어

국내에서 가장 많이 키우는 견종이다. 주인과 많은
시간을 갖고 싶어하며 질투심이 많은 편이다.

8　웰시코기

짧은 다리와 여우처럼 서있는 귀를 가지고 있다. 질병
이 많이 발생할 수 있는 신체적 특징을 가지고 있다.

9　불테리어

영국에서 투견을 목적으로 만든 품종. 어릴 때부터
사회화 훈련을 해주는 것이 좋다.

10　슈나우저

독일에서 유래한 품종으로 턱수염이 길게 자라는
특징을 가지고 있다.

11　비글

사냥을 위해 탄생한 개. 후각이 매우 뛰어나서
최근에는 마약 탐지견으로 활약하고 있다.

12　진돗개

대한민국 토종개. 1962년 12월 3일 천연기념물로
지정되었다.

13　베들링턴테리어

다른 개에게 경계심을 많이 갖지만, 주인에게는 순종
적이다.

14　닥스훈트

독일에서 오소리나 여우 사냥을 위해 만들어진 견종
이다.

15　그레이하운드

이집트 원산의 사냥개로 체력과 지구력이 매우
뛰어나다.

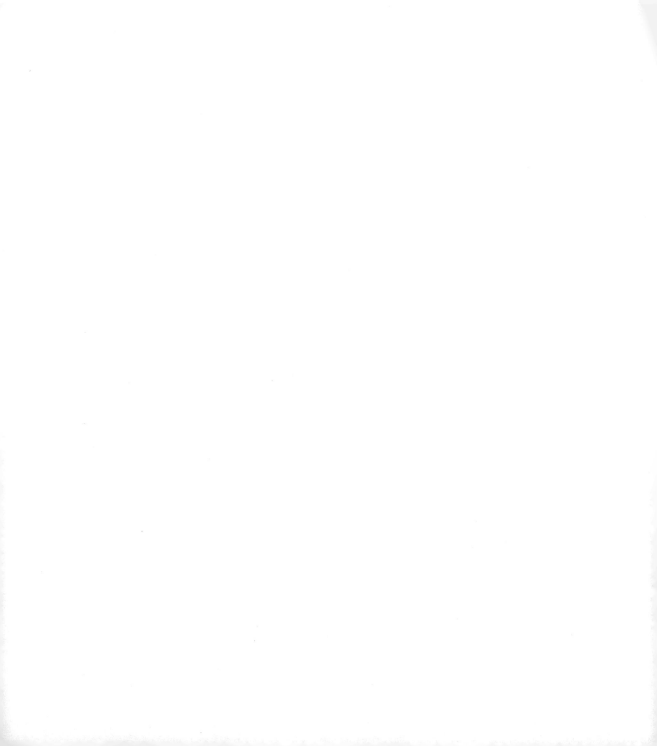

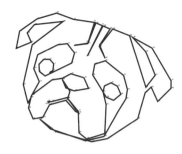

16 퍼그

중국 황제의 반려견으로 개량된 개이며, 네덜란드
왕실의 마스코트가 되었다.

17 달마시안

흰바탕에 검은색 혹은 갈색 점무늬를 가진다.
디즈니에서 제작한《101 달마시안(101 Dalmatians)》
(1996)이 인기를 끌면서 전 세계적으로 유명해졌다.

18 보더콜리

목양견으로 길러진 강아지. 총명하고 지적 호기심이
강한 편이다.

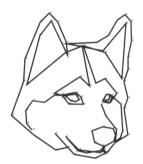

19 시베리안허스키

국내에서는 "늑대개"라고도 부른다. 썰매를 끌기 위해
길러진 개.

20 불도그

영국에서 황소와의 싸움을 위해 개량한 개. 미국 해병
대의 마스코트로도 유명하다.

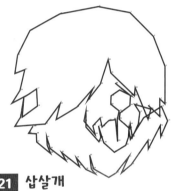

21 삽살개

털이 긴 우리나라의 토종개로 1992년 천연기념물로
지정되었다.

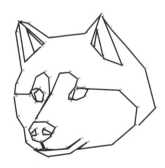

22 시바

일본에서 살았던 토착견. 작은 체구에 균형잡힌
모습이 특징.

23 세인트버나드

스위스가 원산지이다. 인명구조를 목적으로 길러진
견종이다.

24 데본렉스

겉보기에는 예민해 보이는 인상을 주지만, 실제로는
애교가 있는 고양이. 미국에서 집고양이로 인기가 많다.

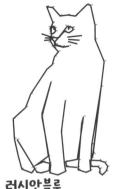

25 러시안블루

에메랄드빛 눈동자와 푸른빛이 도는 은회색 털을
가지고 있다.

26 먼치킨

짧은 다리로 아장아장 걷는 모습이 귀여운 고양이.
자연발생적 돌연변이로 탄생한 것으로 전해진다. 1983
년 미국 루이지애나 주에서 처음 발견되었다.

27 벵갈

야생살쾡이와 집고양이를 교배시켜 탄생한 품종.
독특하고 매력적인 털무늬로 사랑받고 있다.

28 브리티시쇼트헤어

영국 브리튼 섬에서 오랫동안 독자적인 특징을 나타내며
발생한 품종으로 추정. 루이스 캐럴의《이상한 나라의
앨리스》에 등장하는 고양이의 모델로 전해진다.

29 메콩밥테일

19세기에 시암의 왕이 러시아 황제 니콜라스 2세에게
준 왕실 고양이로부터 유래되었다.

30 밤비노

스핑크스와 먼치킨의 교배종으로서 만들어진 고양이
품종.

31 샴

시암고양이라고 부르기도 하며, '고양이계의 여왕'
으로 불린다. 왕족들만 키울 수 있었다고 전해진다.

32 스핑크스

털이 없고 가죽만 있는 것처럼 보이는 고양이의 품종.

33 사바나

보통 '사바나캣'이라고 불린다. 샴고양이와 서벌을 교배
해 만든 품종. 교배가 매우 어려운 희귀 품종. 물을 무서
워하지 않으며 좋아한다.

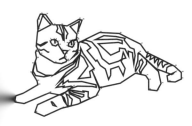

34 **아메리칸쇼트헤어**

미국에서 매우 인기 있는 품종. 청교도들과 함께
미국으로 건너와 토착고양이와의 교배로 탄생한
것으로 보인다.

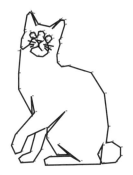

35 **재패니즈밥테일**

일본에서 오래도록 행운을 가져다주는 고양이로 믿어
왔다. 앞발을 흔들며 사람을 부르는 형태의 고양이 장식
물인 "마네키네코"의 모델이다.

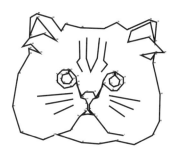

36 **페르시안**

현재의 이란에서 유래된 것으로 보인다. 17세기 초,
유럽 국가로 전해지면서 귀부인들 사이에서 인기가
많았다. 털이 길고 풍성한 것이 매력 포인트.

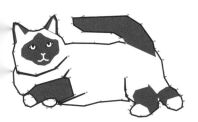

37 **버만**

사원에서 승려들과 함께 지내며 신성시되던 고양이.
샴과 매우 닮았으나 그보다 색이 진하다.

온 가족이 똑똑해지는
숨은 그림 & 미로 찾기

이요안나 지음 | 52쪽 | 값 6,600원

귀엽고 깜찍발랄한 그림을 보며 숨은 그림과 미로 찾기를 동시에 즐길 수 있는 책. 온 가족이 함께 풀며 집중력과 관찰력을 키우고 두뇌를 쌩쌩하게 만들어 보자.

이야기가 함께하는
숨은 그림 & 미로 찾기2

한 백 지음 | 96쪽 | 값 9,900원

동물 친구들의 이야기를 읽으며 숨은 그림과 미로 찾기를 동시에 즐길 수 있는 책. 이야기를 읽으며 이 책을 즐기다 보면 어느새 함께 모험을 겪은 듯 상상의 세계로 빠져들 것이다.